Mandala

여러 가지 직업

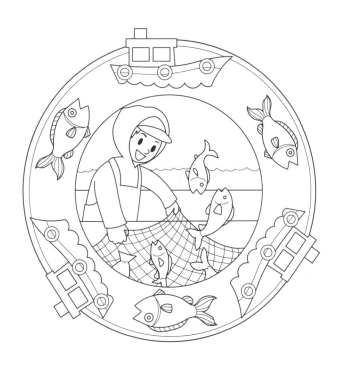

세상에는 많은 직업이 있어요.

여러분은 커서 무슨 일을 하고 싶나요?

만다라를 색칠하며 알아보아요.

데스루브

큰일 났어요! 불이 났어요!

삐뽀삐뽀!

소방차가 사이렌을 울리며 빠르게 달려가요.

소방차에는 누가 타고 있을까요?

바로 **소방관**이에요.

소방관이 쏴아아~ 물을 뿌려 불을 끄고

사람들을 구해 주지요.

불이 나서 소방서에 전화를 할 때에는 몇 번을 눌러야 할까요?

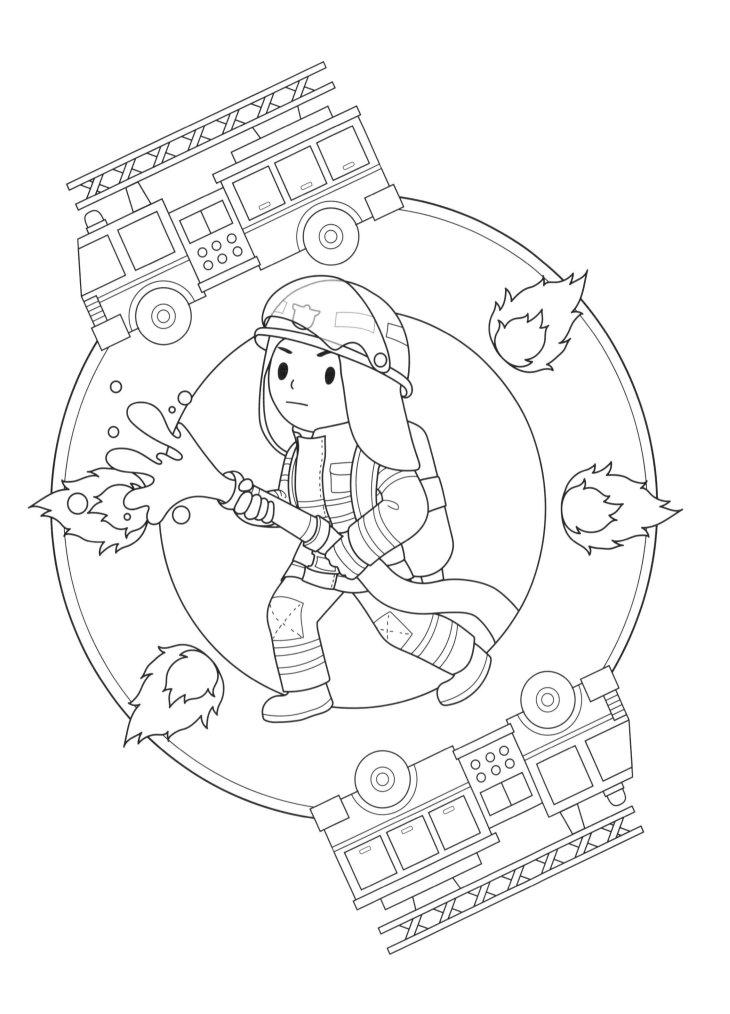

삐뽀삐뽀! 사이렌 소리.

삐리리리∿ 호루라기 소리.

또 누가 오고 있나요?

경찰관이 경찰차를 타고 우리를 **도와주러** 와요.

누가 물건을 훔쳐 가거나 싸움이 났을 때,

또는 누군가 우리를 해치려 할 때,

경찰관이 나서서 우리를 **도와주지요.**

경찰서에 전화를 할 때에는 몇 번을 눌러야 할까요?

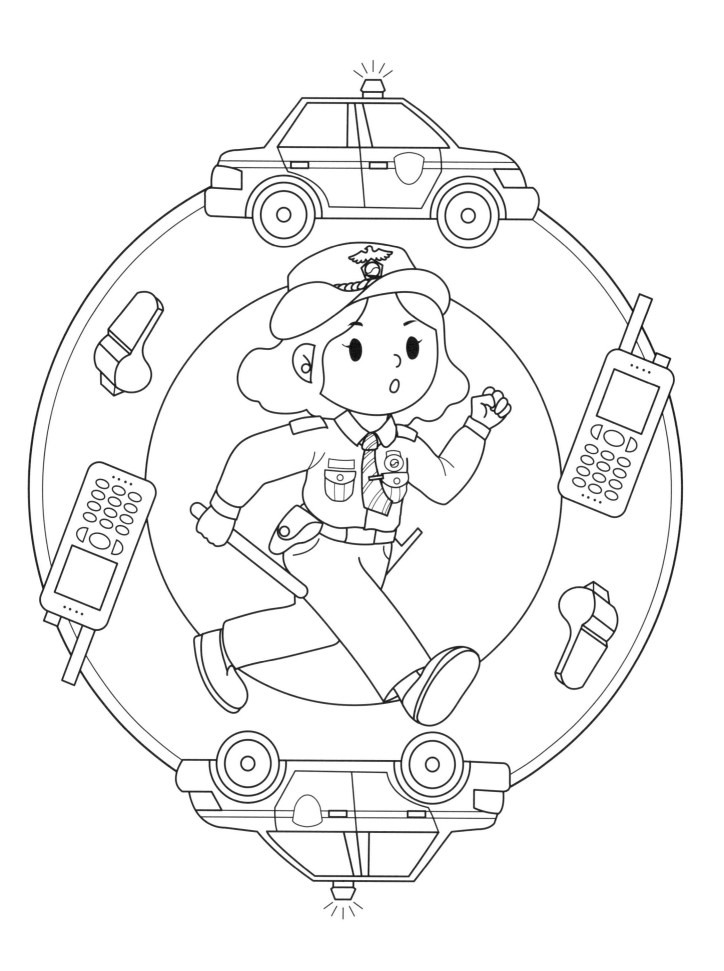

딩동 딩동! 집에 누가 찾아왔을까요?

반가운 **우편집배원**이에요.

우편집배원은 편지나 소포를 알맞은 주소로 배달해 주는 일을 해요.

우리가 친구에게 편지나 선물을 보낼 때

우체국에 가서 부탁하면

우편집배원이 친구에게 전해 주지요.

우편집배원과 택배 배달원은 어떤 점이 다를까요? 이야기해 보세요.

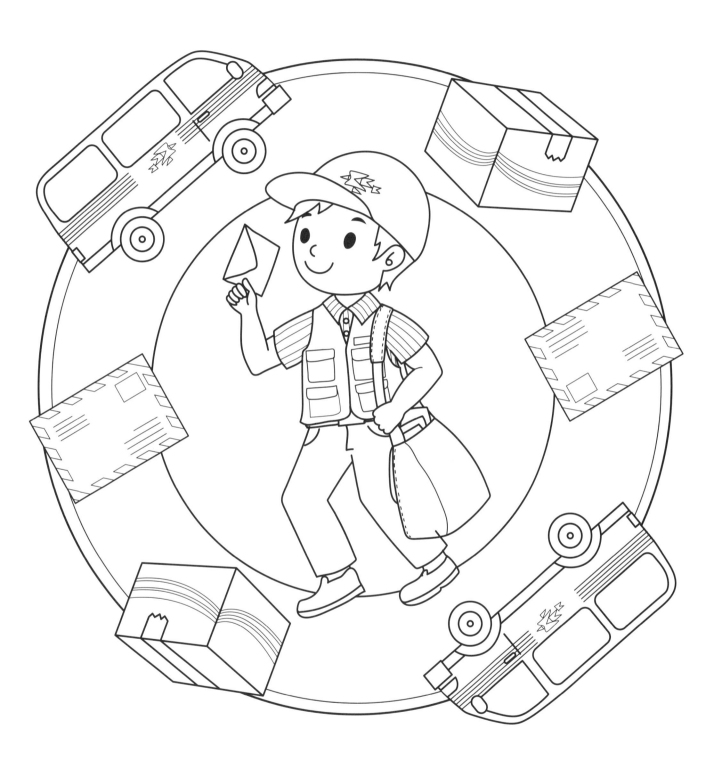

부릉부릉!

무엇을 타고 어디로 갈까요?

운전사는 택시나 버스를 운전하여

우리를 원하는 곳까지 데려다주는 일을 해요.

교통 신호를 잘 지키며 안전하게 운전해야 하지요.

운전사처럼 운전하는 흉내를 내어 볼까요?

택시나 버스를 타 본 경험에 대해 이야기해 보세요.

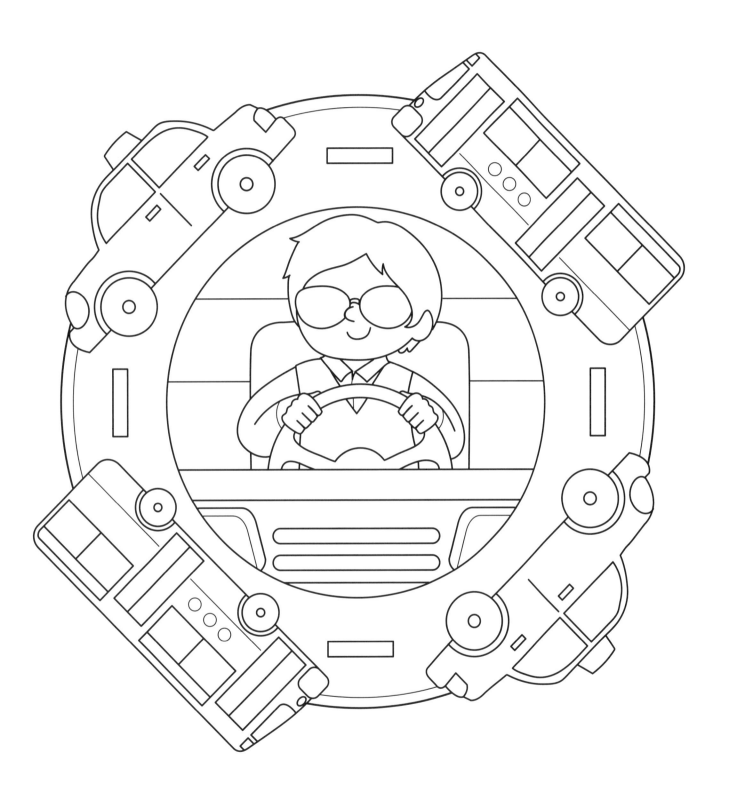

배 아프고 열이 나면 어디로 가야 할까요?

병원에 가서 의사 선생님을 만나야 하지요.

의사는 아픈 사람들을 진찰하고 치료해 주는 일을 해요.

의사에게 진찰을 받고, 주사를 맞으면

아픈 곳이 싹 낫지요.

친구들과 함께 병원놀이를 해 보세요. 누가 의사이고, 누가 환자인가요?

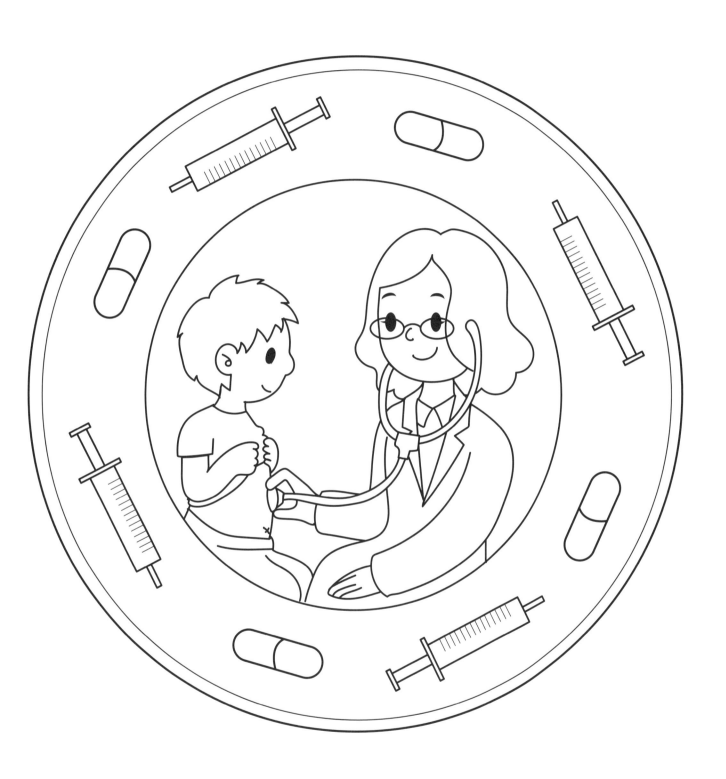

은행에 가 본 적이 있나요?

돼지 저금통에 돈을 저금해도 되지만,

돈이 많아지면 은행에 맡기기도 해요.

그러면 은행원이 우리에게 통장을 주지요.

은행원은 우리가 맡긴 돈을 잘 관리해 주고,

우리가 필요할 때 돈을 빌려주는 일도 해요.

은행에서 다른 나라의 돈을 바꿀 수도 있지요.

달러는 어느 나라에서 쓰는 돈일까요?
유로는 어느 나라에서 쓰는 돈일까요?

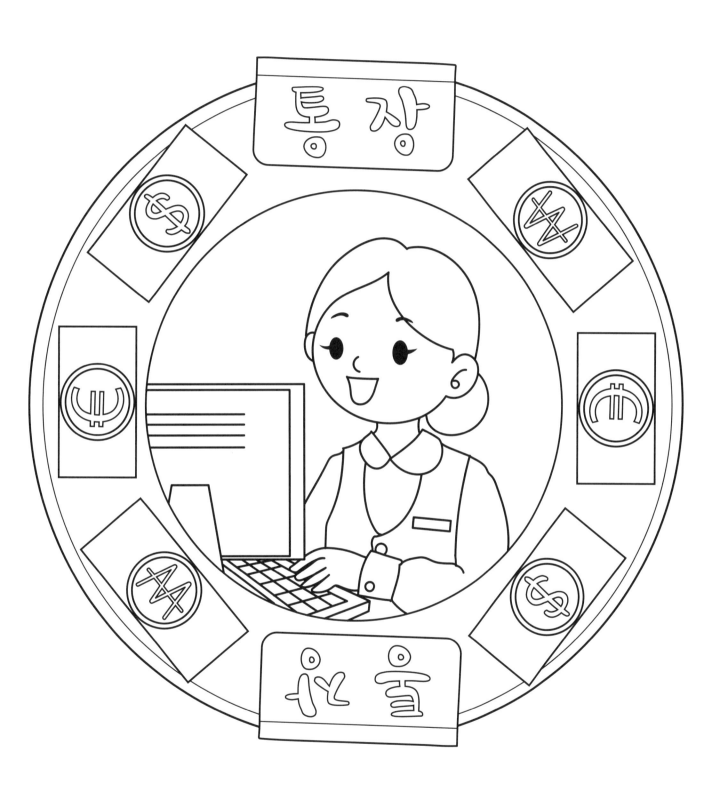

자동차를 타고 여행을 떠나 볼까요?

앗, 그런데 자동차가 움직이지 않아요.

누구의 **도움**이 필요할까요?

바로 자동차 정비공이에요.

자동차 정비공은 자동차가 고장 났을 때

자동차가 다시 잘 굴러가도록

보살피고 손질해 주는 일을 해요.

자동차 정비공이 쓰는 도구에는 무엇이 있을까요? 이야기해 보세요.

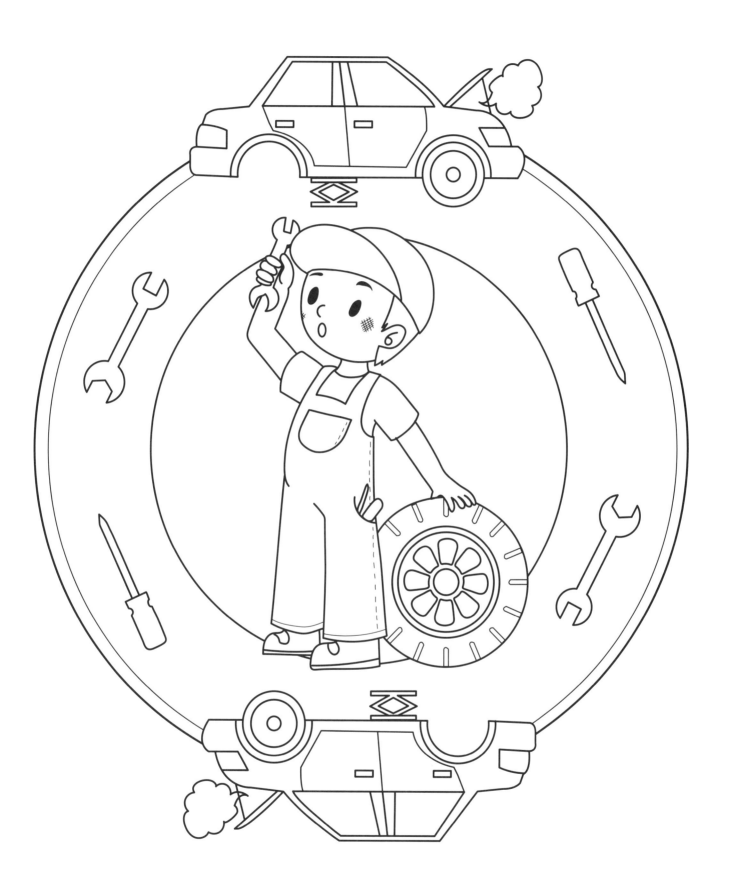

우리가 먹는 밥과 빵은 쌀과 밀로 만들지요.

이러한 쌀과 밀은 누가 키우는 걸까요?

농부는 밭에서 곡식을 키우고 거둬들이는 일을 해요.

과일과 채소도 농부가 키우지요.

농부의 땀과 정성이 깃든 소중한 음식들!

남기지 말고 골고루 잘 먹도록 해요.

그림 속 음식의 이름을 말해 보세요.

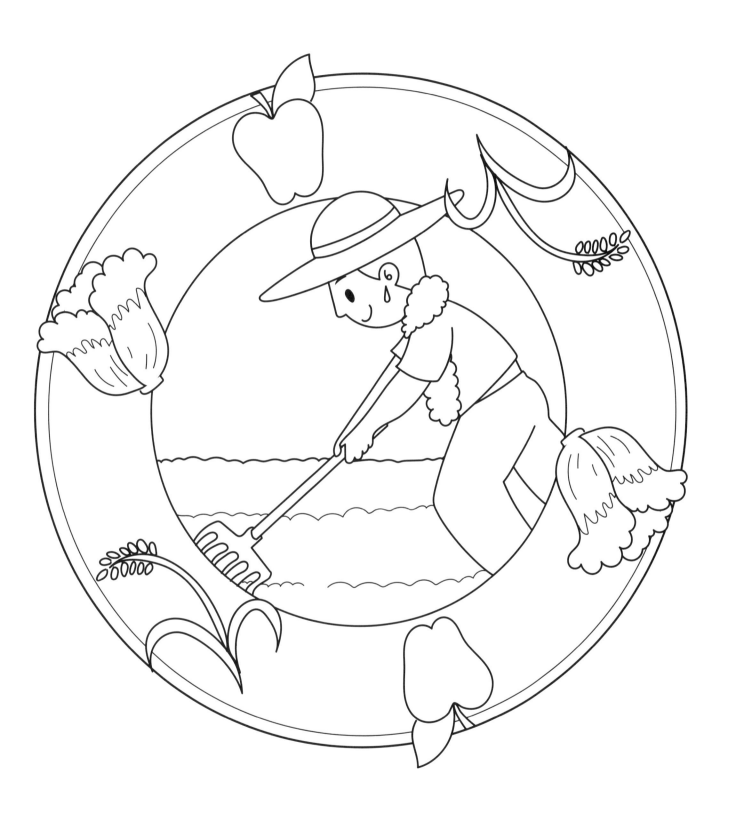

콩콩! 무슨 냄새일까요?

맛있게 구워진 생선 냄새예요.

이런 생선, 오징어, 게 등의 해산물은 누가 잡을까요?

어부가 배를 타고 바다에 나가 잡는 거예요.

주로 커다란 그물을 이용해서 잡아 올리지요.

물고기를 잡는 방법에는 그물 말고 또 무엇이 있을까요? 이야기해 보세요.

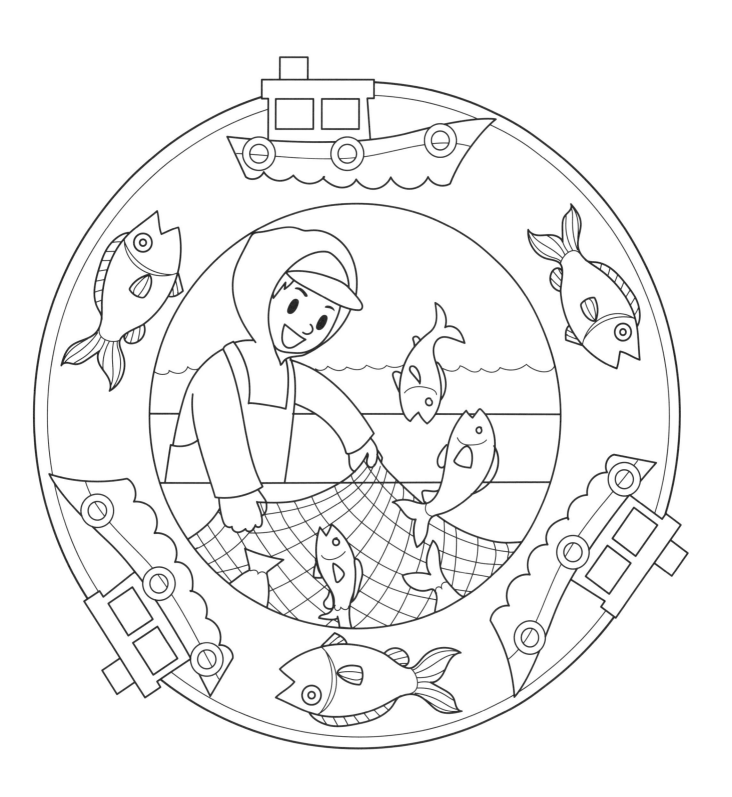

우리 주변에는 여러 가지 모양의 집과 아파트,

그리고 건물들이 있어요.

건축가는 어떤 건물을 만들지 생각한 뒤,

그림으로 그리고,

건물이 만들어지는 과정을 살피고 지휘하는 일을 해요.

블록으로 나만의 집이나 건물을 만들어 보세요.

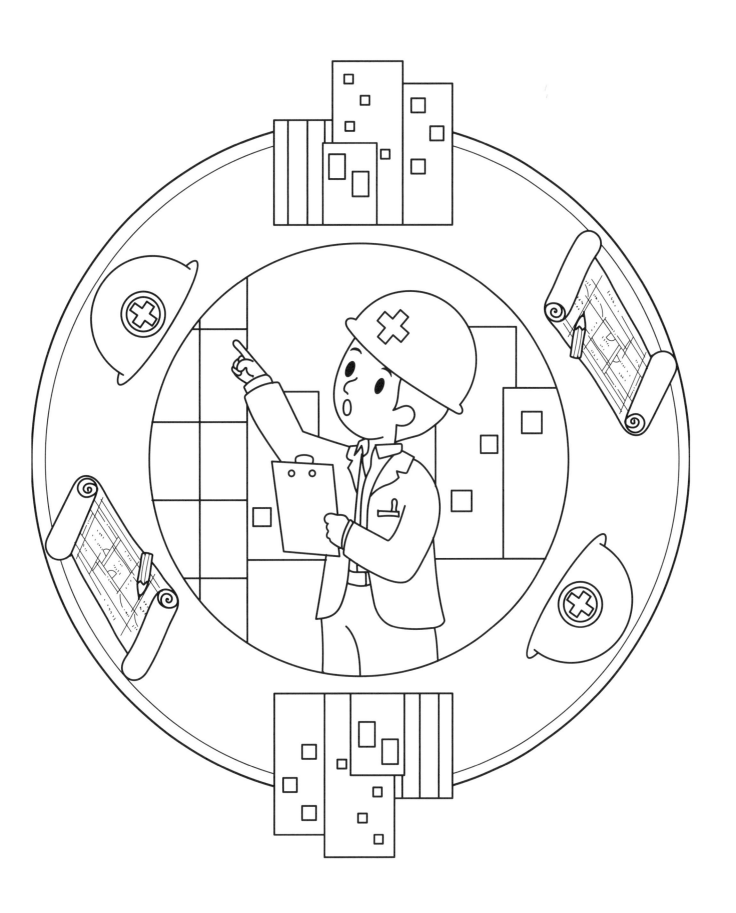

새하얀 도화지에 붓으로 쓱쓱!

멋진 그림을 그리는 사람, 바로 화가예요!

화가는 종이에 물감으로 그림을 그리거나,

종이를 찢어 붙이는 등 여러 가지 방법으로

그림을 그려요. 요즘에는 컴퓨터를 쓰기도 해요.

화가가 되어 스케치북에 그림을 그려 보세요.

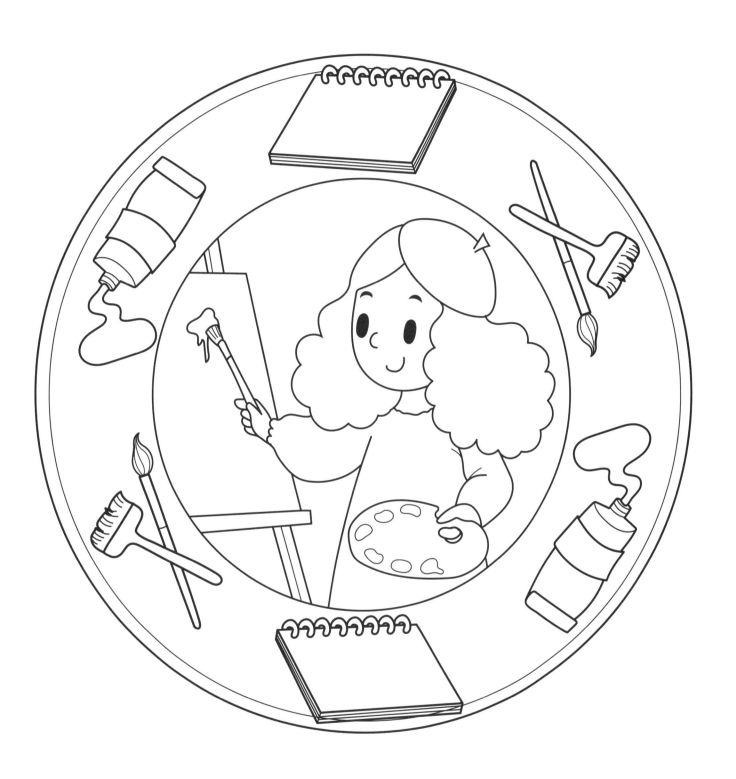

음~ 맛있는 냄새가 솔솔!

식당에 가면 맛있는 요리를 먹을 수 있지요?

요리사는 고기, 밀가루, 과일과 야채 등

여러 가지 재료를 이용해서

맛있는 음식을 만드는 사람이에요.

여러분은 어떤 요리를 할 수 있나요?

요리사들이 쓰는 도구에 대해 이야기해 보세요.

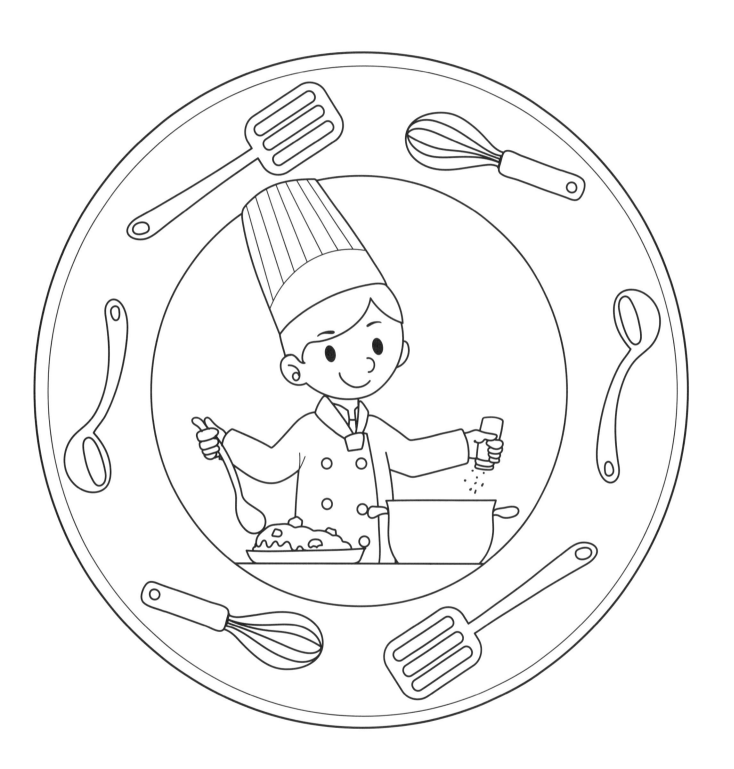

그림책의 재미난 이야기는 누가 지은 걸까요?

바로 그림책 **작가**가 지은 거예요.

작가는 좋은 이야기가 떠오르면,

종이나 컴퓨터에 글을 써요.

그러면 책을 만드는 회사에서

우리가 읽는 책으로 만들어 주지요.

우리도 작가가 되어 재미있는 이야기를 지어 볼까요?

가장 좋아하는 그림책에 대해 이야기해 보세요.

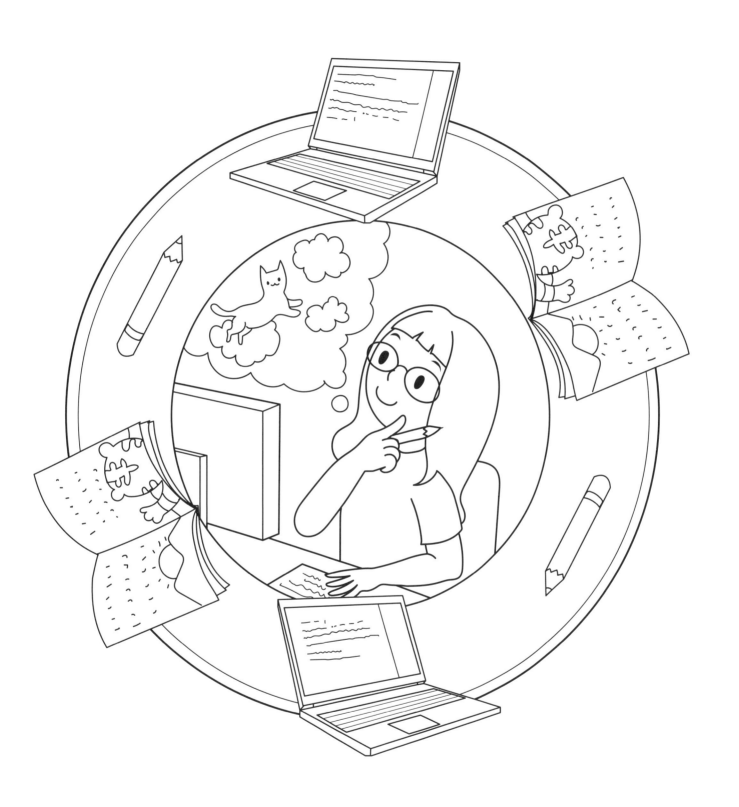

우리가 입는 예쁜 옷들은 누가 생각해 낸 것일까요?

바로 패션 디자이너예요.

패션 디자이너는 요즘 어떤 옷이 유행하는지 조사하고,

자신만의 **독특한** 개성을 옷에 표현하기도 해요.

머리에 떠오른 옷의 모양과 색을 그림으로 그린 뒤,

알맞은 옷감을 고르고,

또 옷이 만들어질 때까지 세심하게 살피는 일을 하지요.

나만의 특별한 옷을 생각하여 스케치북에 그려 보세요.

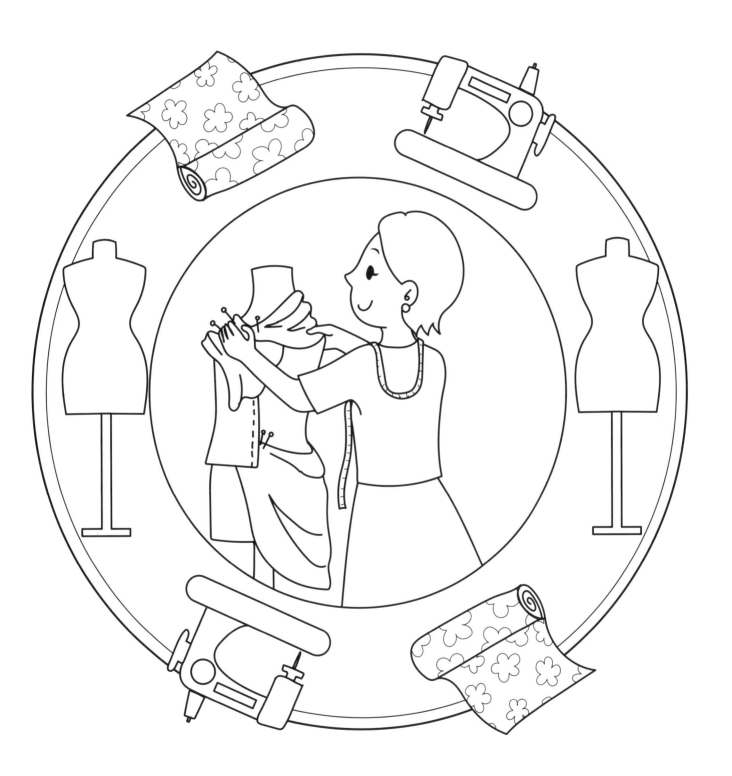

신문이나 잡지에 실린 사진은 누가 찍은 것일까요?

바로 사진 기자예요.

사진 기자는 흥미로운 사건이 일어나는 곳에 직접 가서

찰칵찰칵 사진을 찍어요.

또는 가수, 배우와 같은 연예인이나 운동선수 등

유명한 사람들의 사진을 멋지게 찍기도 하지요.

카메라나 스마트폰으로 사진 기자처럼 사진을 찍어 보세요.

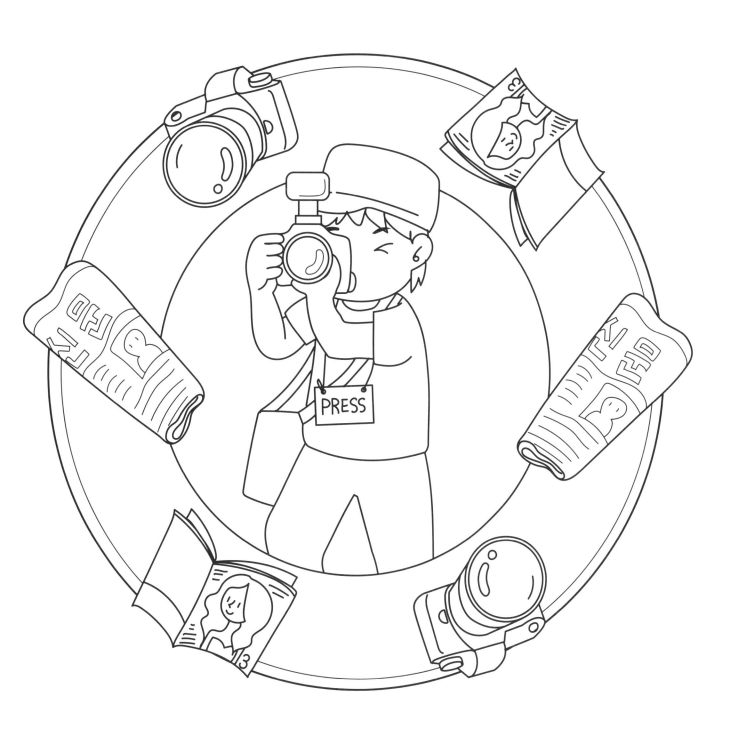

과학자가 실험실에서 열심히 연구를 하고 있어요.

과학자들 덕분에 우리는 자연에 대한 많은 사실들을 알게 되었어요.

또 과학이 발전하면서 우리의 생활은 점점 더 편리해졌지요.

우리가 쓰는 전화, 컴퓨터, 우리의 병을 고치는 약 등은

모두 과학자들이 연구해서 만들어 낸 것들이에요.

미래에는 과학자들이 또 무엇을 만들어 낼까요?
상상하여 이야기해 보세요.

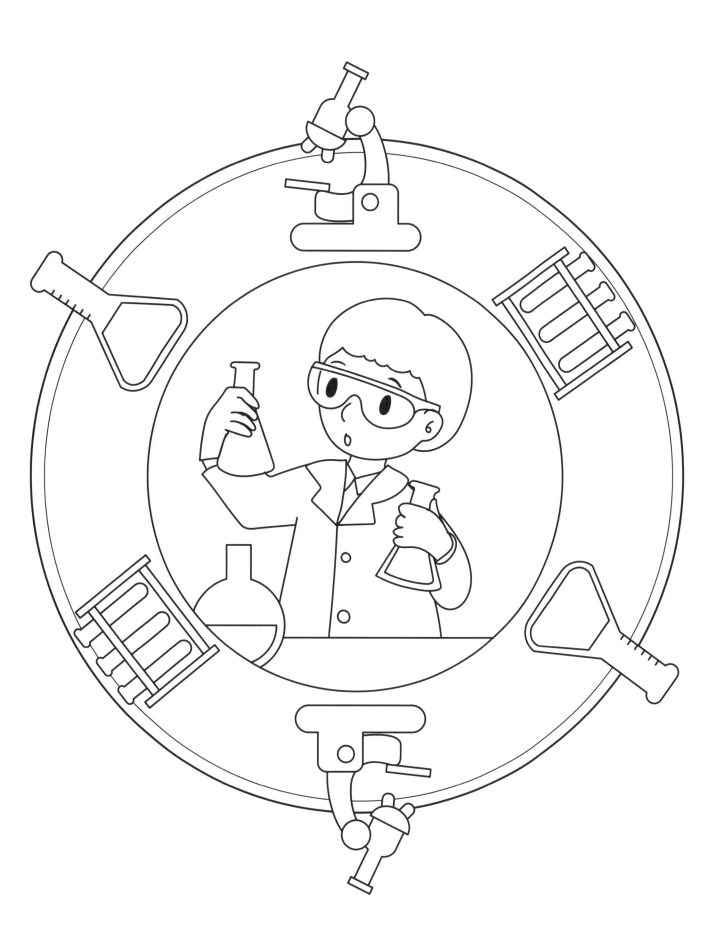

5, 4, 3, 2, 1 발사!

우주선이 하늘을 뚫고 우주로 날아갑니다.

우주선에는 우주인이 타고 있어요.

우주인은 특별한 훈련을 받고 우주선을 타고 우주로 나가

달이나 화성 같은 별을 탐험하고 조사해요.

앞으로 우주를 탐험하는 우주인의 수는 점점 늘어날 거예요.

만약 여러분이 우주인이 된다면 우주선을 타고 어디로 가고 싶나요?

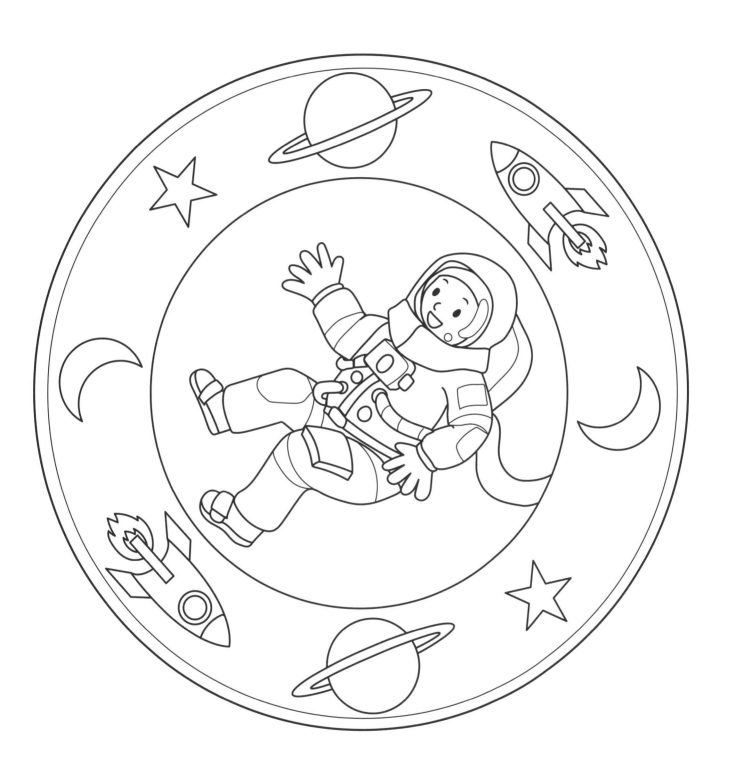

슛∿ 골인!

축구 경기를 본 적이 있나요?

운동선수는 운동의 규칙과 기술을 익혀서

운동 경기에 참가하는 일을 해요.

운동선수 중에서 축구 경기를 하는 사람을

축구 선수라고 하지요.

축구는 전 세계 사람들이 가장 좋아하는

운동 경기 중 하나예요.

여러분이 알고 있는 운동선수에 대해 이야기해 보세요.

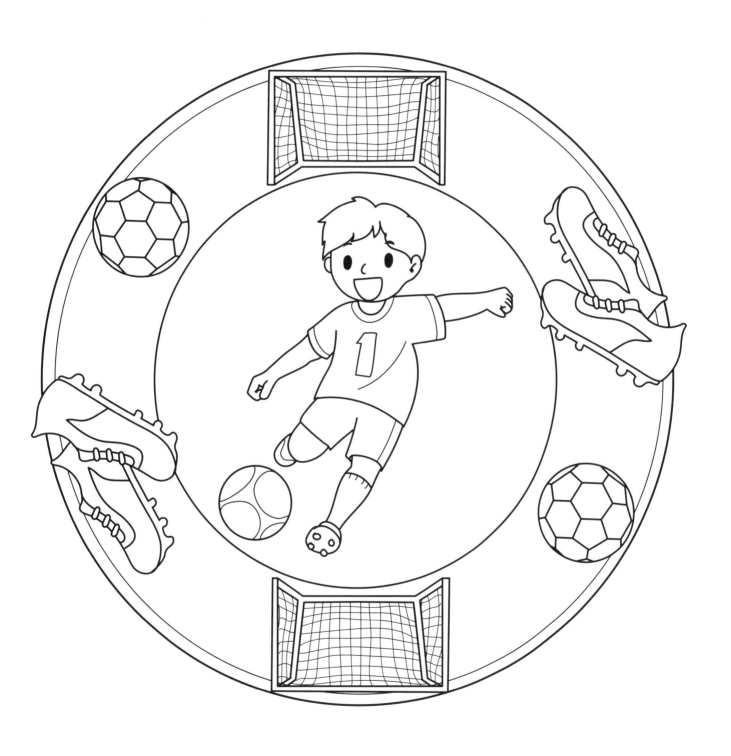

운동 경기 중에는 피겨 스케이팅처럼

아름다움을 뽐내는 것도 있어요.

피겨 스케이팅은 스케이트를 타고 얼음판에서 여러 가지 동작을 하며

누가 더 어려운 기술을 아름답게 잘하는지 겨루는 운동 경기예요.

피겨 스케이트 선수는 예쁜 옷을 입고 피겨 스케이트를 타고

얼음판을 가르며 아름다운 음악에 맞춰

춤을 추듯 움직여요.

피겨 스케이트 선수처럼 아름답게 움직여 보세요.

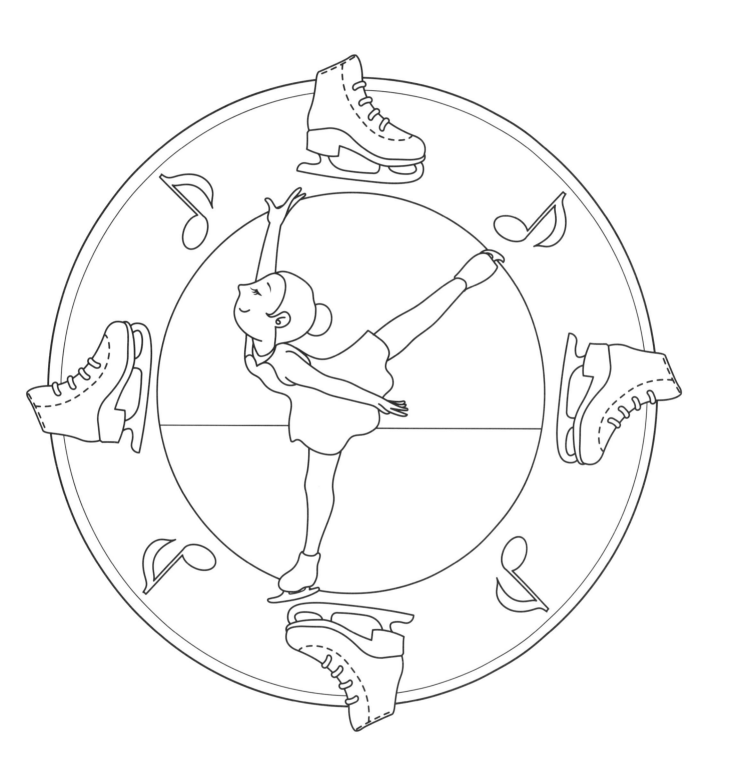

짝짝짝!

음악이 끝나자, 관객들이 모두 일어나 박수를 쳐요.

음악 연주가는 악기를 연주하여

우리에게 아름다운 음악을 들려주는 사람이에요.

바이올린을 연주하는 사람은 바이올린 연주가라고 하지요.

여러분은 어떤 악기를 연주할 수 있나요?

피아노, 바이올린, 첼로 등 여러 가지 악기의 이름을 말해 보세요.

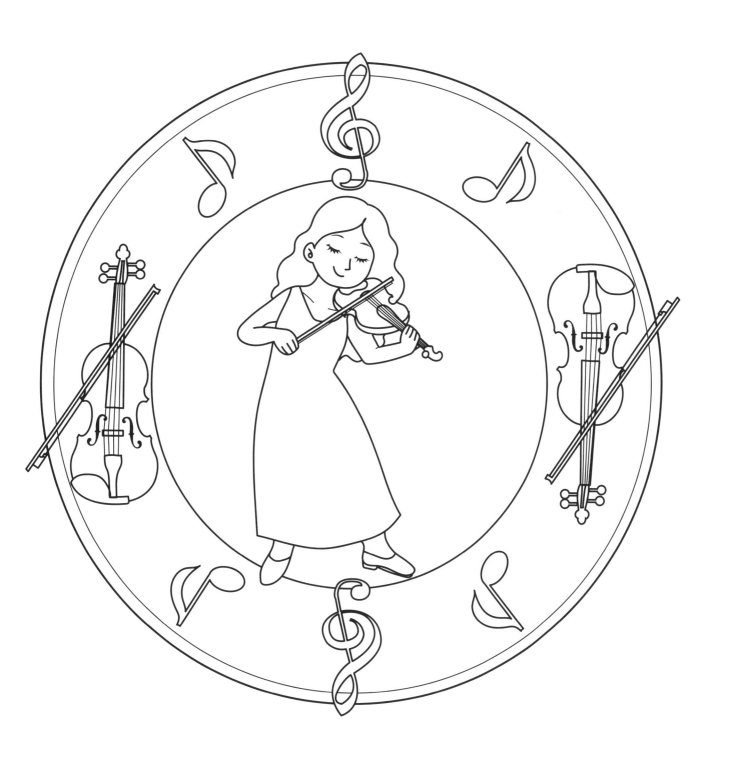

랄랄라∾

텔레비전에 멋진 가수가 나와서 노래를 불러요.

가수는 우리에게 노래를 불러 주는 사람이에요.

혼자 부르기도 하고, 여럿이 함께 부르기도 해요.

가만히 서서 부르기도 하고, 춤을 추면서 부르기도 하지요.

우리도 가수처럼 마이크를 들고 노래를 불러 볼까요?

좋아하는 가수에 대해 이야기해 보세요.

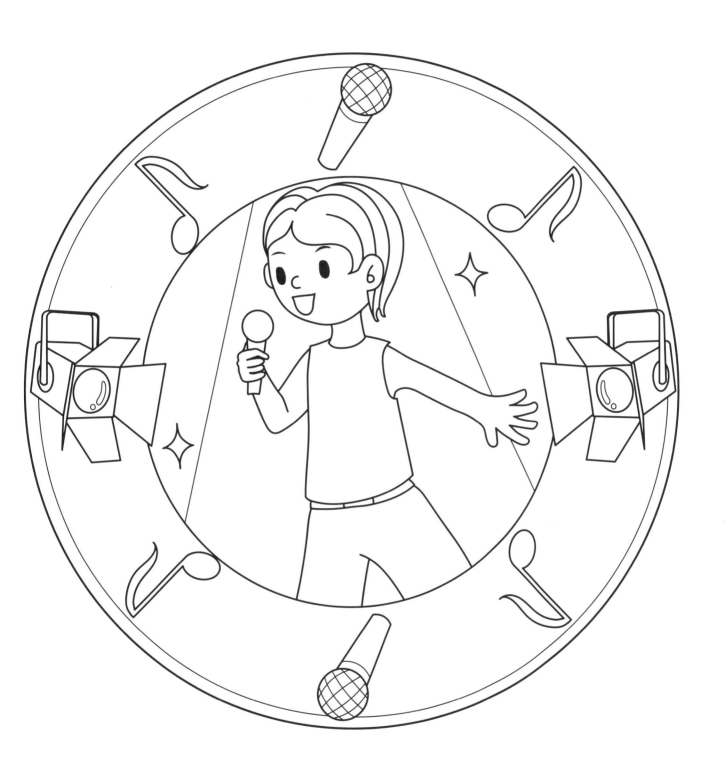

양팔을 벌리고, 다리를 들고 백조처럼 사뿐사뿐 우아하게!

발레리나는 발레를 하는 여자 무용수를 말해요.

발레를 하는 남자 무용수는 **발레리노**라고 부르지요.

발레는 이야기를 말 대신 춤으로 표현하는 극이에요.

발레리나는 예쁜 옷과 발레 슈즈를 신고

음악에 맞춰 우아한 동작으로 이야기를 표현해요.

발레리나처럼 몸으로 이야기를 표현해 보세요.

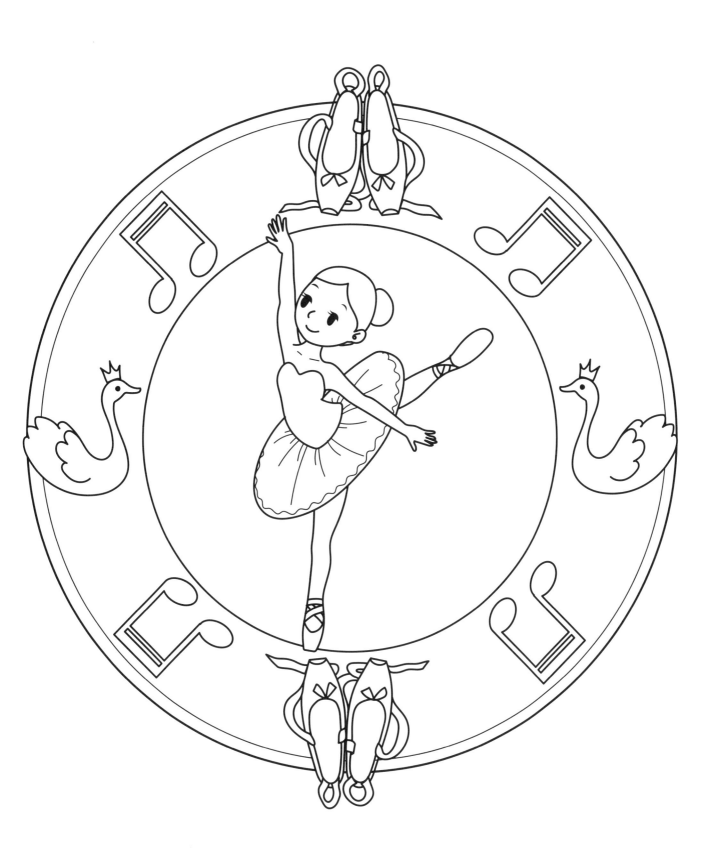

여러분은 커서 어떤 일을 하고 싶나요?

동그라미 안에 그려 보세요.

만다라를 그리다 보면 마음에 동그란 우주가 생기는 것 같아요.